颜真卿

集字
对联古诗词
大全

收藏版

王学良 编著

上海人民美术出版社

图书在版编目（CIP）数据

颜真卿集字对联古诗词大全：收藏版 / 王学良编著. —上海：
上海人民美术出版社, 2021.12
ISBN 978-7-5586-2190-1

Ⅰ.①颜… Ⅱ.①王… Ⅲ.①汉字—法帖—中国—唐
代 Ⅳ.①J292.24

中国版本图书馆CIP数据核字（2021）第198244号

颜真卿集字对联古诗词大全（收藏版）

编　　著	王学良
责任编辑	黄　淳
技术编辑	史　湧
封面设计	肖祥德
排版制作	高　婕　蒋卫斌
出版发行	上海人民美术出版社
地　　址	上海市闵行区号景路159弄A座7F
印　　刷	上海天地海设计印刷有限公司
开　　本	889×1194 1/16　印张　16
版　　次	2022年1月第1版
印　　次	2022年1月第1次
书　　号	ISBN 978-7-5586-2190-1
定　　价	58.00元

序

当临帖达到一定程度后，我们就会面临创作的问题，从临摹到创作是一个很大的跨越。首先创作是自己书写，但不是随心所欲乱写，它必须依照所学的字帖来写，力求达到从外形到精神全方位的相似，显然这不是短时间内能达到的。为此，我们可以用一个集字创作的方法来过渡，即从字帖里找出现成的字，没有的字用偏旁和部件拼凑，这种方法的好处是可以在临帖与创作之间建一个桥梁，既巩固了临帖，又使得创作不再那么困难。这本字帖的意义就是为大家提供一种集字的范例，让大家少走弯路。

接下来自然是形制了。一件作品除了内容、风格外就是合适的形制。常见的形制有中堂、条幅、斗方、横披、扇面、手卷、册页、对联等几种。从装帧的角度来看，斗方、横披比较适合装镜框，中堂、条幅、手卷、册页适用传统的装裱，对联两者皆可。从家居的情况来看，层高低的适用镜框，层高高的适用传统的装裱。当然还得考虑装潢的风格。书写者对形制的选择必须要考虑上述因素。

选好了形制，就要考虑作品本身的问题。一件作品至少要具备正文（主要内容）、落款、印章三个部分。正文无疑是作品的主角，也是作者倾注心血的地方，用笔、结字、章法都反复斟酌，通常不会出错。可一到落款，有些书写者就会马虎，疏于经营，随便写下名字就完事了。其实落款是整体章法的一部分，它的大小、位置、书写风格都会对作品产生巨大的影响。落款可以只写书写者的姓名（穷款），也可以写上正文作者的名字和篇名，还可以写上创作的时间（一般用干支来表示年号），也可以写上创作时的感想、对正文的说明或创作的缘由。如果还需要写上赠与者的姓名（上款），上款还可以写在正文的右上角。落款的这些讲究如果能有效利用的话，那么作品的整体章法就会相得益彰，更显丰富。至于印章，作为作品中唯一的红色，它有时会有画龙点睛的效果。印章有姓名章、起首章、闲章三种。起首章必须钤在作品的右上角，名章要钤在书写者姓名之后，闲章的位置视情况而定。当下的书法创作对印章的使用远超古人，大家可以多看当代书家的作品积累经验。

目录

七言绝句

109 米芾《垂虹亭》
断云一叶洞庭帆，
玉破鲈鱼金破柑。
好作新诗寄桑苎，
垂虹秋色满东南。

114 苏轼《琴诗》
若言琴上有琴声，
放在匣中何不鸣？
若言声在指头上，
何不于君指上听？

119 王安石《泊船瓜洲》
京口瓜洲一水间，
钟山只隔数重山。
春风又绿江南岸，
明月何时照我还。

124 白居易《暮江吟》
一道残阳铺水中，
半江瑟瑟半江红。
可怜九月初三夜，
露似真珠月似弓。

129 蔡襄《梦中作》
天际乌云含雨重，
楼前红日照山明。
嵩阳居士今何在，
青眼看人万里情。

134 杜牧《山行》
远上寒山石径斜，
白云生处有人家。
停车坐爱枫林晚，
霜叶红于二月花。

139 李白《黄鹤楼送孟浩然之广陵》
故人西辞黄鹤楼，
烟花三月下扬州。
孤帆远影碧空尽，
唯见长江天际流。

144 刘禹锡《浪淘沙》
九曲黄河万里沙，
浪淘风簸自天涯。
如今直上银河去，
同到牵牛织女家。

149 张继《枫桥夜泊》
月落乌啼霜满天，
江枫渔火对愁眠。
姑苏城外寒山寺，
夜半钟声到客船。

154 张旭《山中留客》
山光物态弄春晖，
莫为轻阴便拟归。
纵使晴明无雨色，
入云深处亦沾衣。

159 韩愈《早春呈水部张十八员外》
天街小雨润如酥，
草色遥看近却无。
最是一年春好处，
绝胜烟柳满皇都。

164 杨万里《小池》
泉眼无声惜细流，
树阴照水爱晴柔。
小荷才露尖尖角，
早有蜻蜓立上头。

169 贾至《送李侍郎赴常州》
雪晴云散北风寒，
楚水吴山道路难。
今日送君须尽醉，
明朝相忆路漫漫。

174 李白《峨眉山月歌》
峨眉山月半轮秋，
影入平羌江水流。
夜发清溪向三峡，
思君不见下渝州。

179 李白《与史郎中钦听黄鹤楼上吹笛》
一为迁客去长沙，
西望长安不见家。
黄鹤楼中吹玉笛，
江城五月落梅花。

184 李白《赠汪伦》
李白乘舟将欲行，
忽闻岸上踏歌声。
桃花潭水深千尺，
不及汪伦送我情。

189 李益《春夜闻笛》
寒山吹笛唤春归，
迁客相看泪满衣。
洞庭一夜无穷雁，
不待天明尽北飞。

五言律诗

194 李白《渡荆门送别》
渡远荆门外，
来从楚国游。
山随平野尽，
江入大荒流。
月下飞天镜，
云生结海楼。
仍怜故乡水，
万里送行舟。

201 王维《山居秋暝》
空山新雨后，
天气晚来秋。
明月松间照，
清泉石上流。
竹喧归浣女，
莲动下渔舟。
随意春芳歇，
王孙自可留。

词

208 白居易《忆江南》
江南好，
风景旧曾谙。
日出江花红胜火，
春来江水绿如蓝。
能不忆江南？

213 李煜《相见欢》
无言独上西楼，
月如钩。
寂寞梧桐深院锁清秋。
剪不断，
理还乱，
是离愁。
别是一般滋味在心头。

220 李煜《虞美人》
春花秋月何时了？
往事知多少。
小楼昨夜又东风，
故国不堪回首月明中。
雕栏玉砌应犹在，
只是朱颜改。
问君能有几多愁？
恰似一江春水向东流。

230 苏轼《水调歌头》
明月几时有？
把酒问青天。
不知天上宫阙，
今夕是何年。
我欲乘风归去，
又恐琼楼玉宇，
高处不胜寒。
起舞弄清影，
何似在人间。
转朱阁，
低绮户，
照无眠。
不应有恨，
何事长向别时圆？
人有悲欢离合，
月有阴晴圆缺，
此事古难全。
但愿人长久，
千里共婵娟。

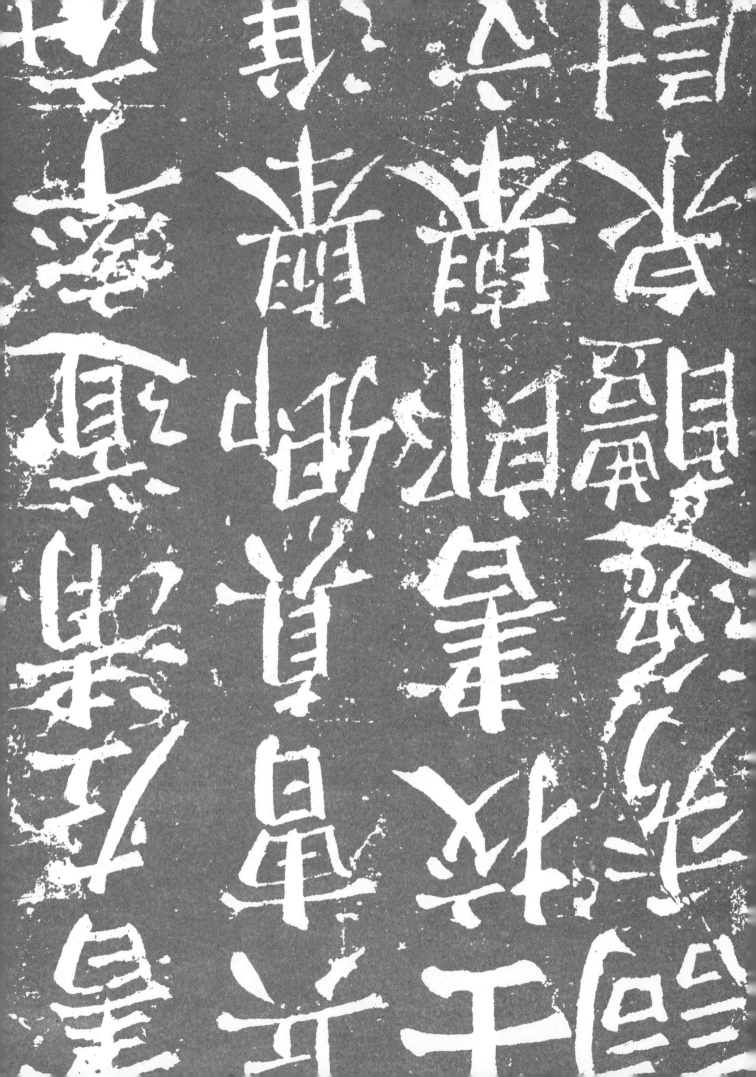

春秋終又始

日月去還來

人壽誠為福

家和便是春

壽

誠

為

人

便 福

是 家

春 和

世清春不夜

國盛景長眀

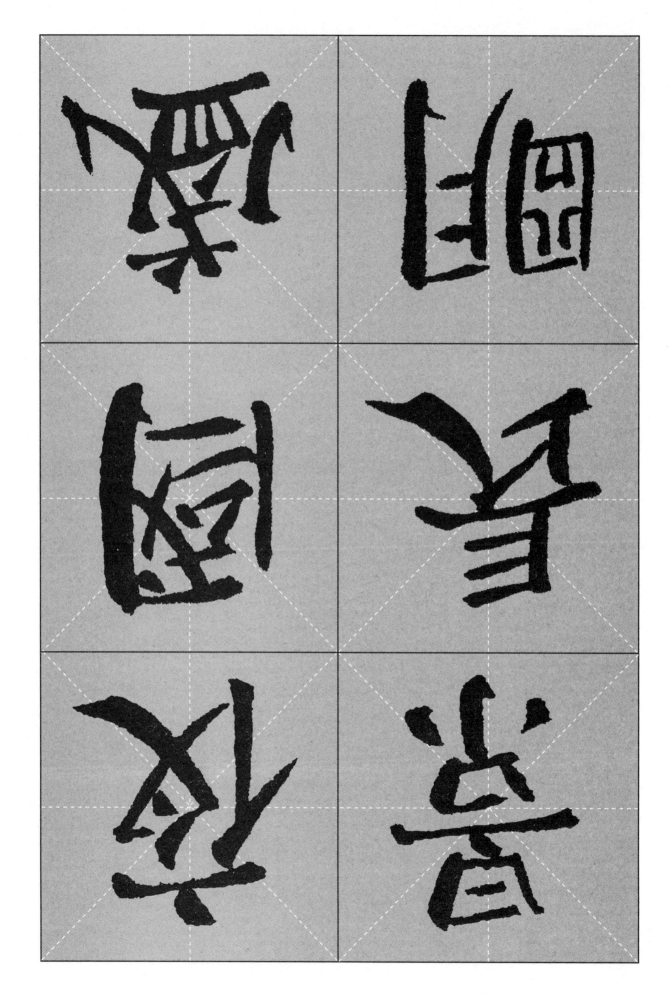

和

百

姓

祥

祥和百姓樂

福壽萬年春

政通千家福

人和萬戶春

通

千

家

政

春早福滿門

秊豐人增壽

福 壽

滿 春

門 早

小康歲月家家福

大好河山處處春

萬里東風春又至

一庭紫氣福先來

新歲新春幸福日

好時好景吉祥年

福地每臨三益友

和鄰盛放四時花

財隨時日天天長

福伴春風歲歲來

長 日

福 天

伴 天

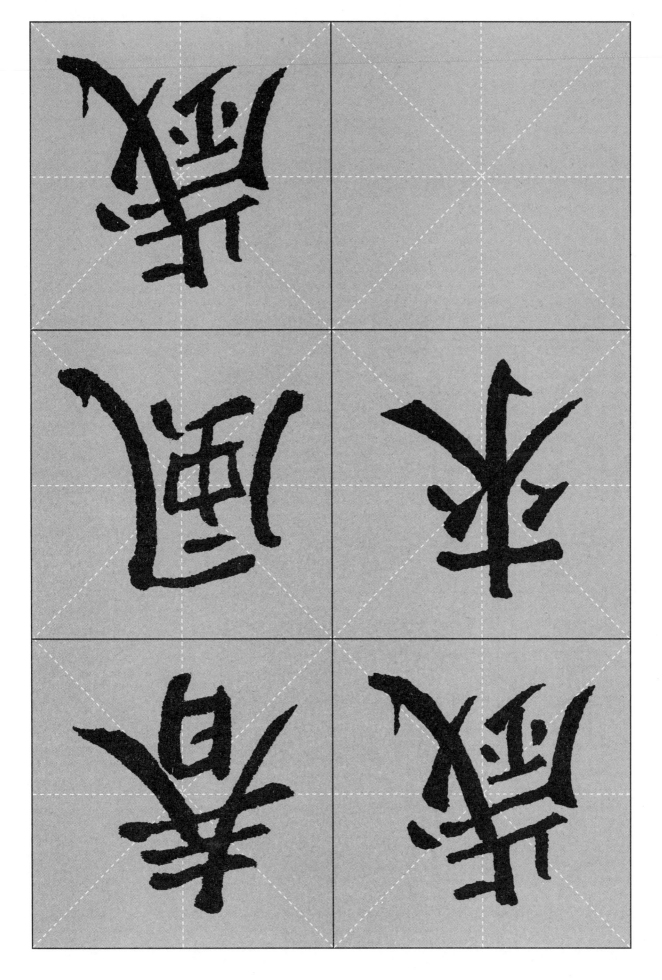

又是迎春接福日

依然開放改革季

春日

接依

福然

東來紫氣西來福

南進祥光北進財

東

來

紫

進 祥

財 光

　 北

全家平

全家平安增百福

滿門和順納千祥

福

安

滿

增

門

百

千 和

祥 順頁

納

室雅何須大

花香不在多

丙申春月

學良

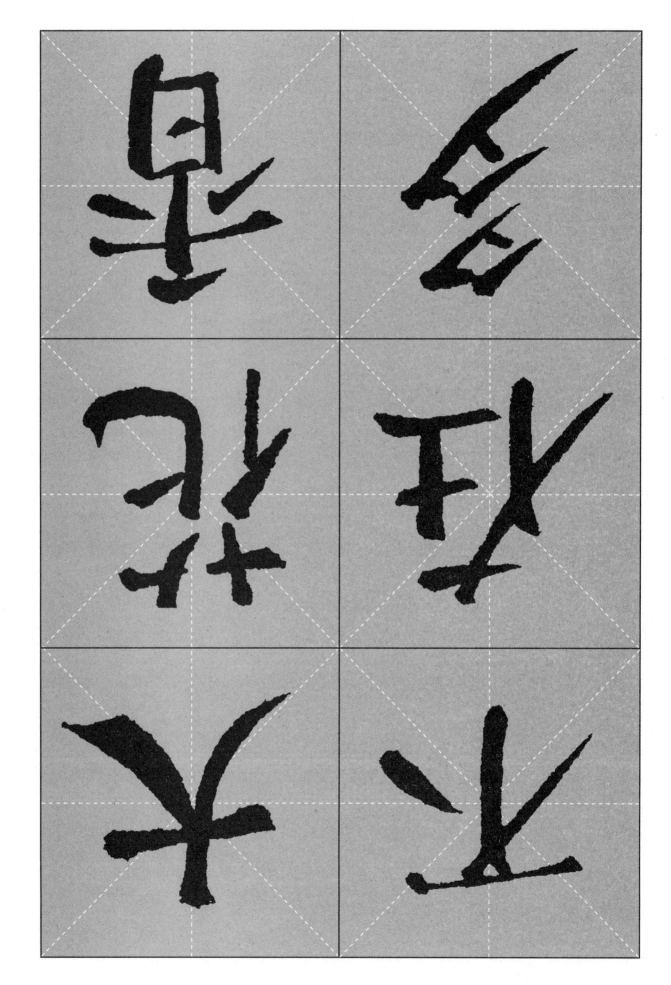

海闊憑魚躍

天高任鳥飛
學良

竹因虛受益
松以靜延年

辛巳秋月
學良

因虛受竹

以
壴
洋
設
票
囂

事能知足心常樂

人到無求品自高

學良

事

能

知

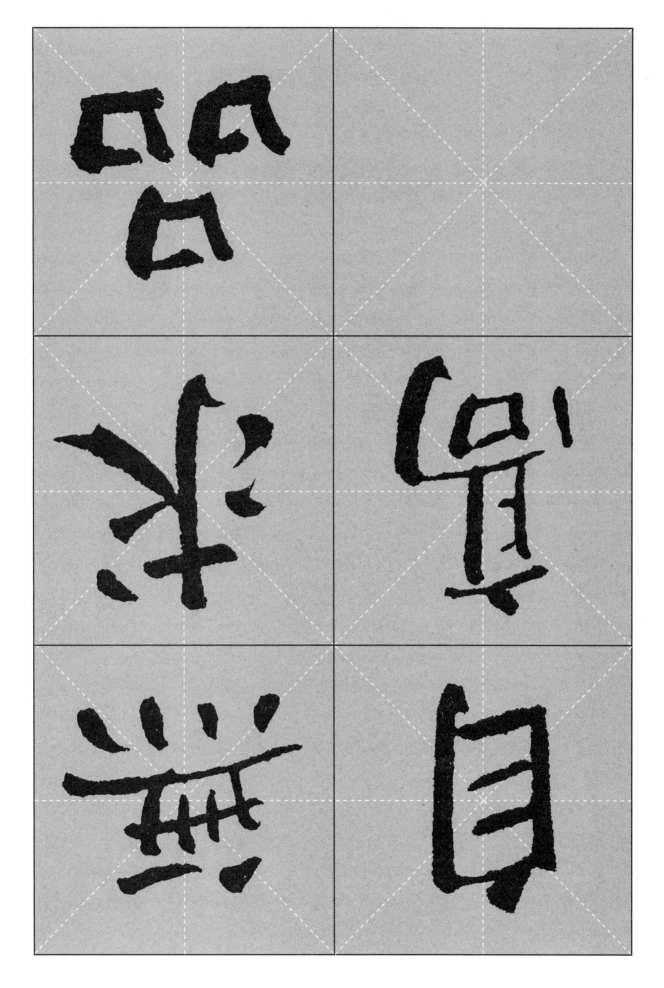

得好友來如對月

壬寅春月

有奇書讀勝看花

學良

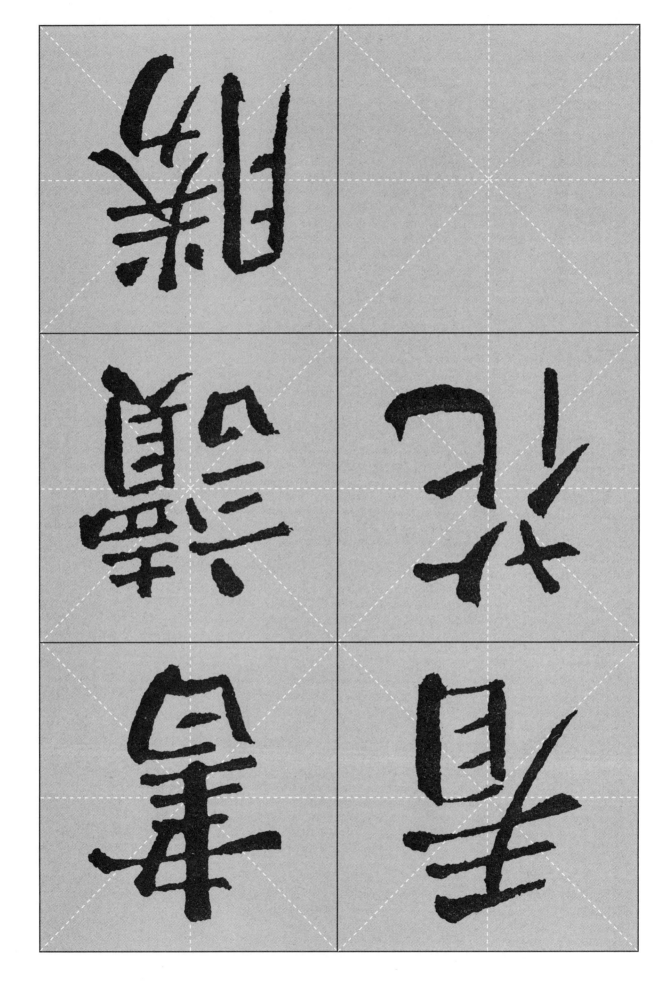

水惟善

水惟善下能成海

山不爭高自極天

學良

花不知名難品第
壬寅春月
學良

竹因有節更清高

白日依山盡黃河
入海流欲窮千里
目更上一層樓

王之渙登鸛雀樓 學良

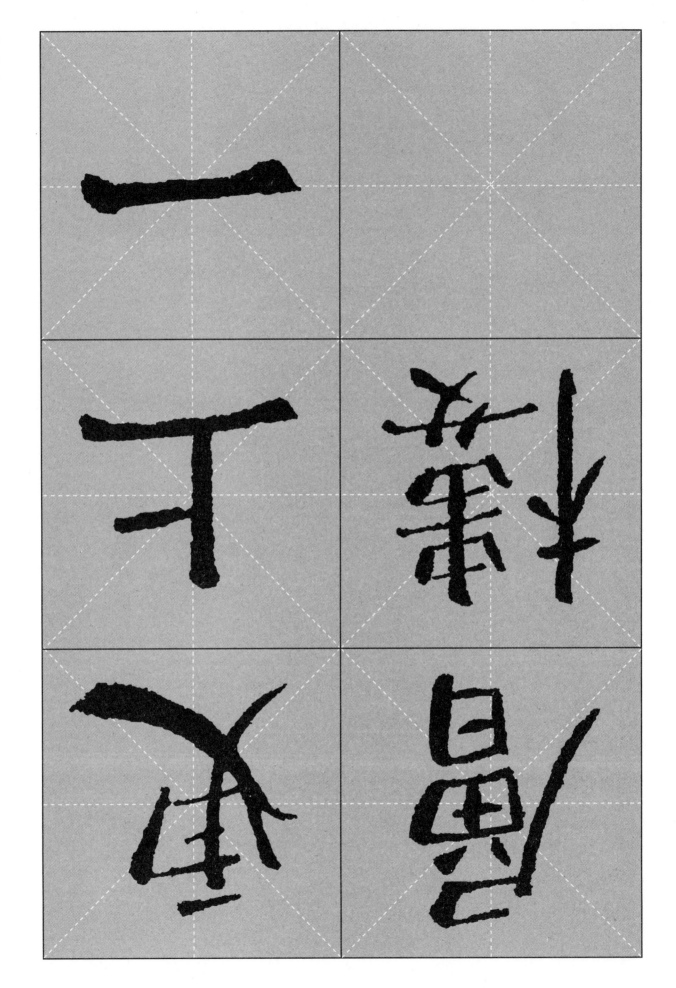

春眠不覺曉處處聞啼鳥
夜來風雨聲花落知多少

孟浩然春曉　歲在壬寅桃月　學良

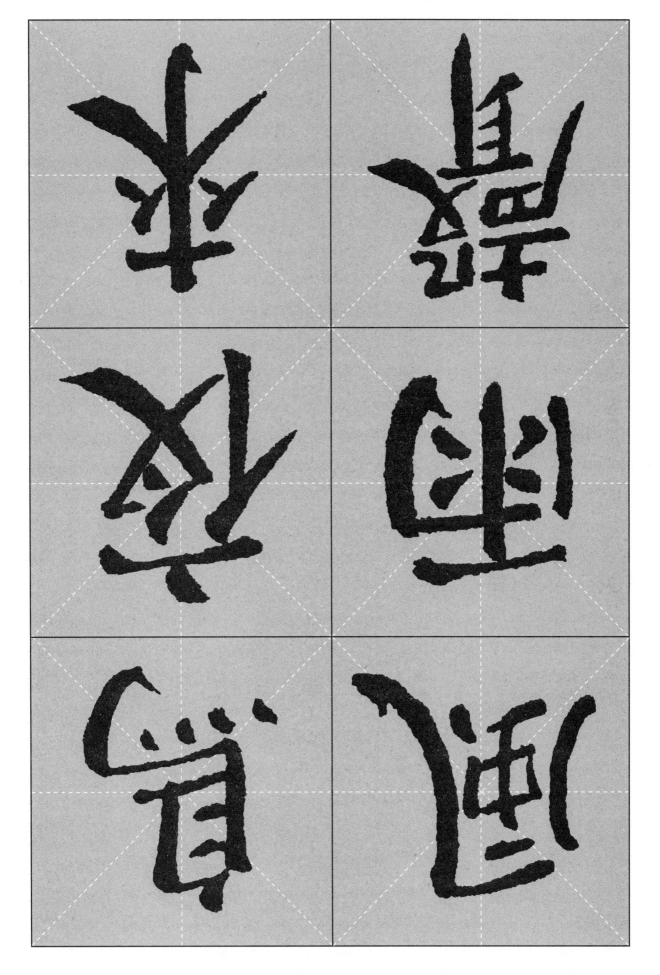

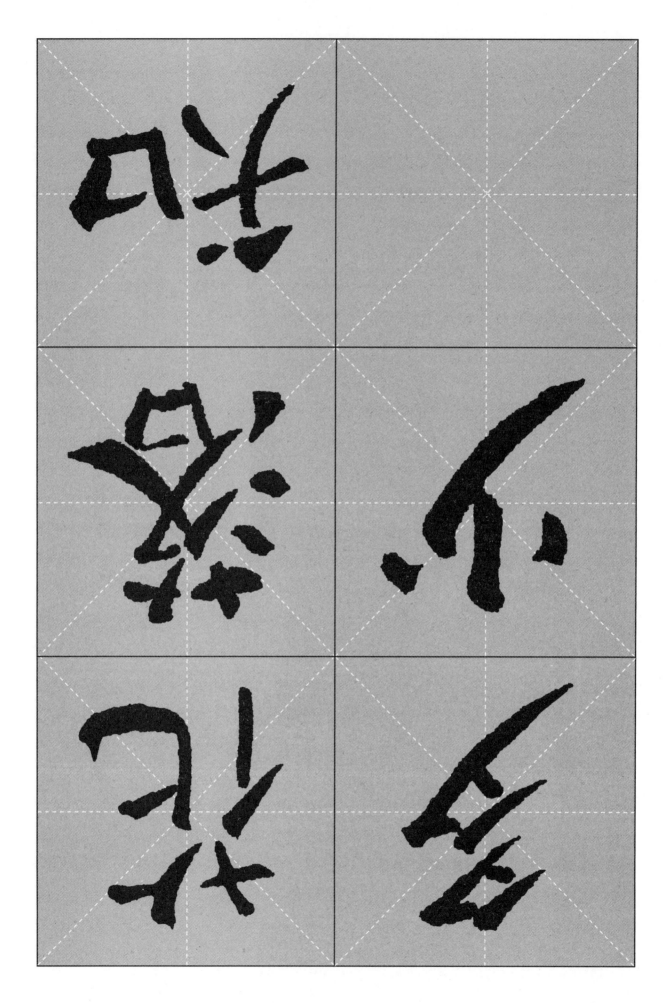

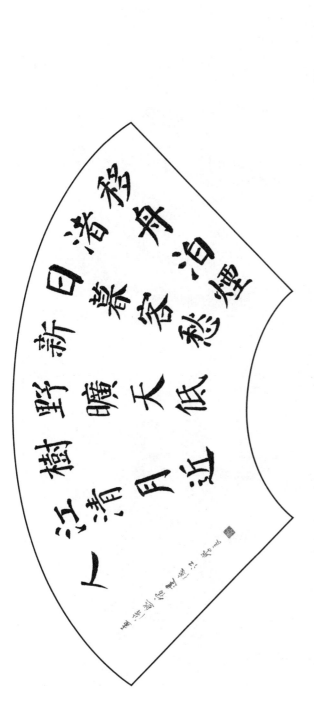

移舟泊煙渚
日暮客愁新
野曠天低樹
江清月近人

孟浩然《宿建德江》詩一首

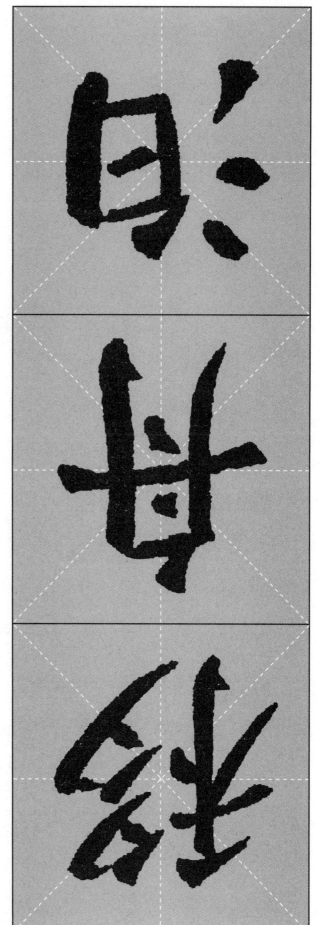

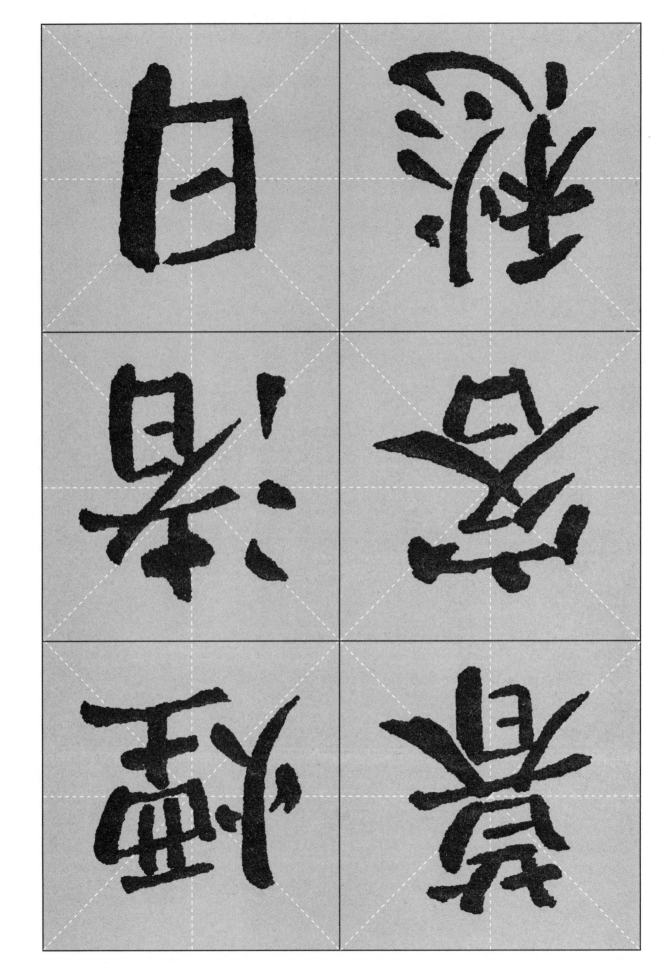

天 新

低 野

樹 曠

江

清

月

近

人

众鸟高飞尽 孤云独去闲
相看两不厌 只有敬亭山

床前明月光　疑是地上
霜　舉頭望明月　低頭思
故鄉

李白靜夜思　壬寅春月　學良試書

是月

地光

上疑

松下

下

問

松下問童子
言師採藥去
祇在此山中
雲深不知處

前人云顏魯公作字好問禪
辞祗庵乙以小玉筆試之信
其玉寅夏月　學良

師 童

操 子

藥 言

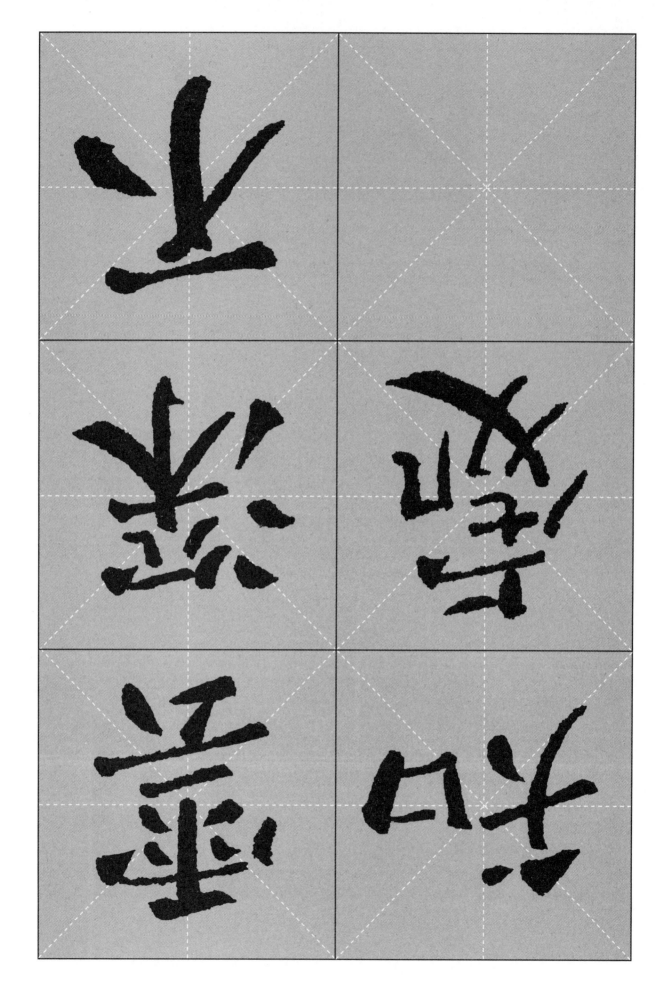

金谷園中柳春來
似舞腰那堪好風
景獨上洛陽橋

李益汴橋 壬寅春月 学良

好 腰

風 那

景 堪

陽　獨

橋　上

　　洛

懷君屬秋夜
散步詠涼天
山空松子落
幽人應未眠

韋應物詩二首
黃庚先生等正 子良

未幽眠人目應

墙角数枝梅，凌寒独自开。遥知不是雪，为有暗香来。

寒枝

獨梅

自凌

為

有

暗

香

來

日落行紅詩酒春風

碧簃雨中裏又

外人幽人是一

窗外風雨史作讀楊
萬里清[印]有惠[贈]
幽人之事處尋見一人揭
豹不見春閒
壬寅夏 學良[印]

行簪

紅外

雨人

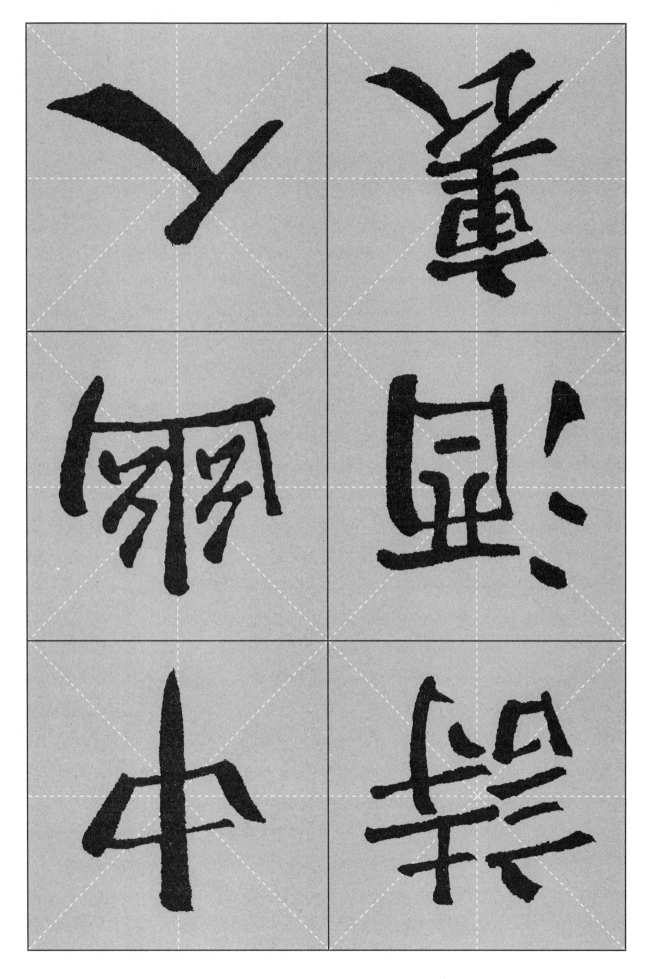

一

晉

運

乂

皇

家臨九江水來去九
江側同是長干人生
小不相識

壬寅秋日
學良集字

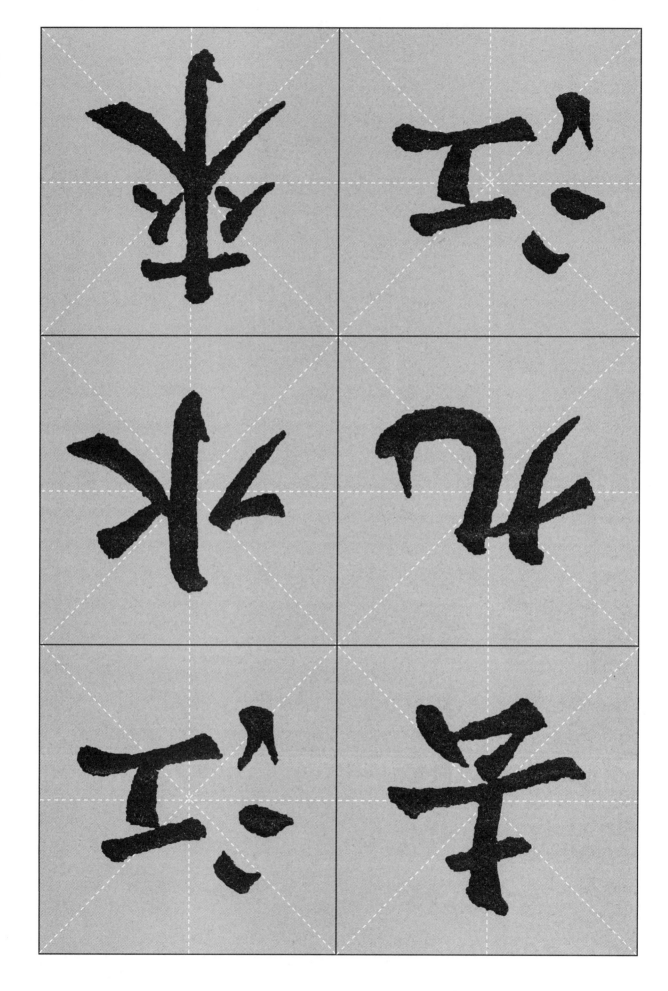

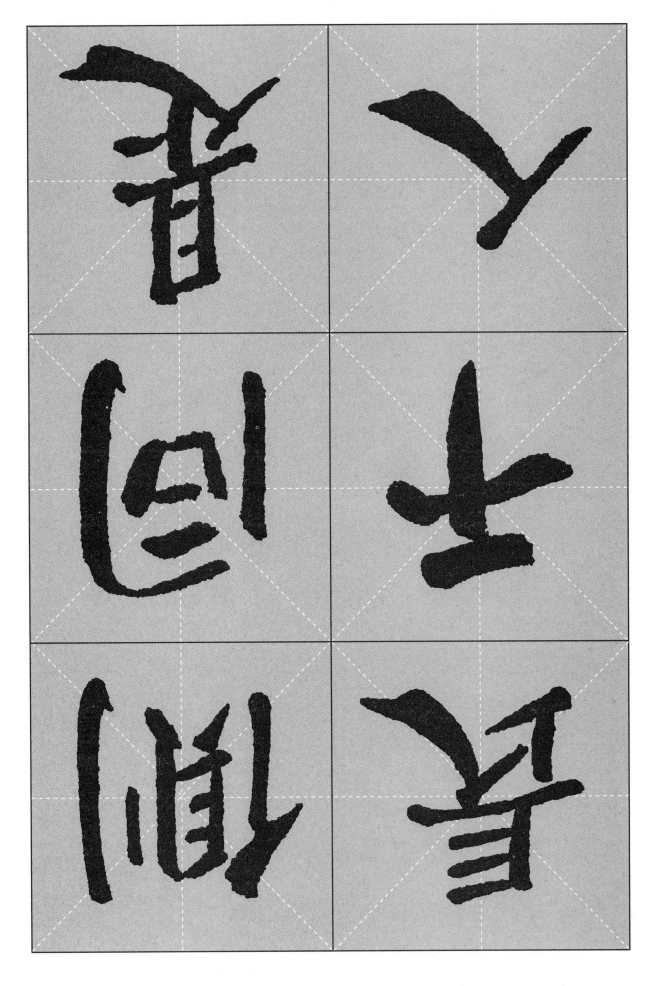

相生

識小

不

江碧鳥逾白山青花　欲燃今春

看又過何日是歸秊

学良集字

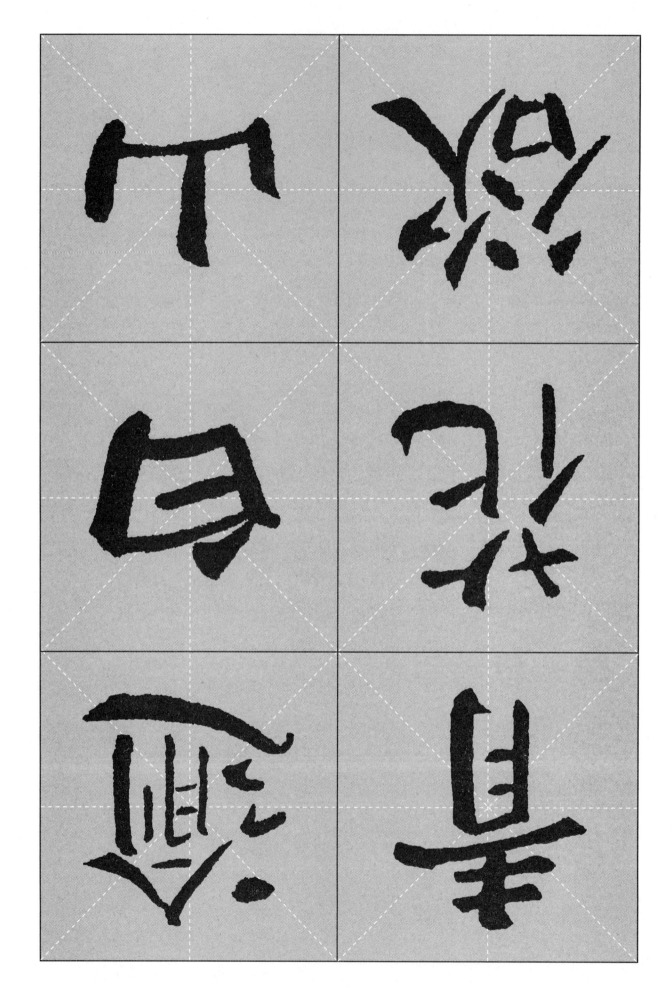

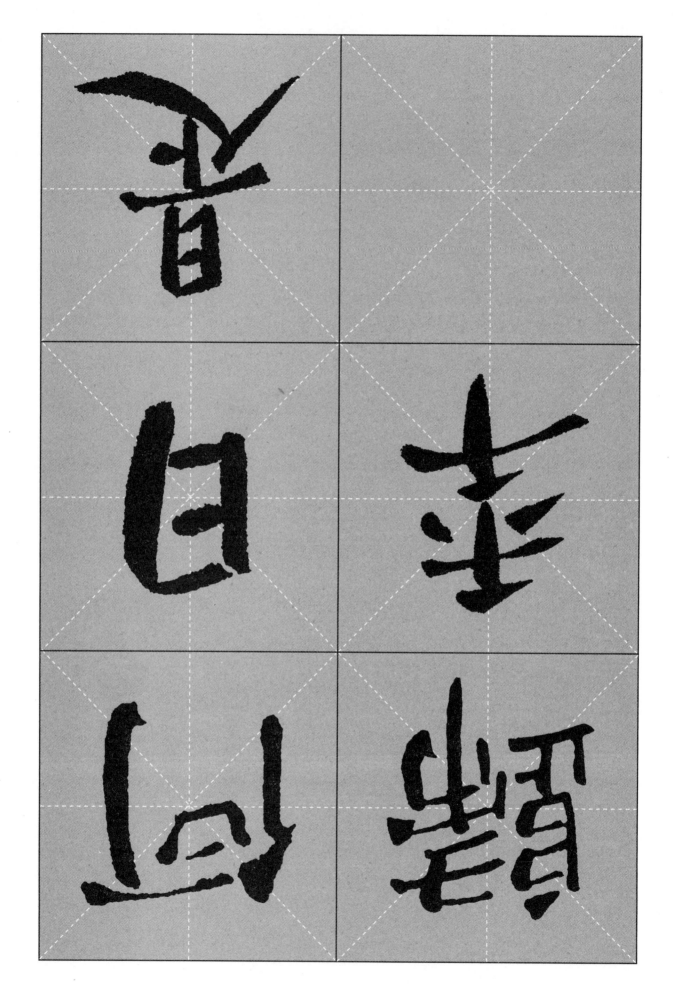

江上往來人　但愛鱸魚美　君看一葉舟　出沒風波裏

學良集字

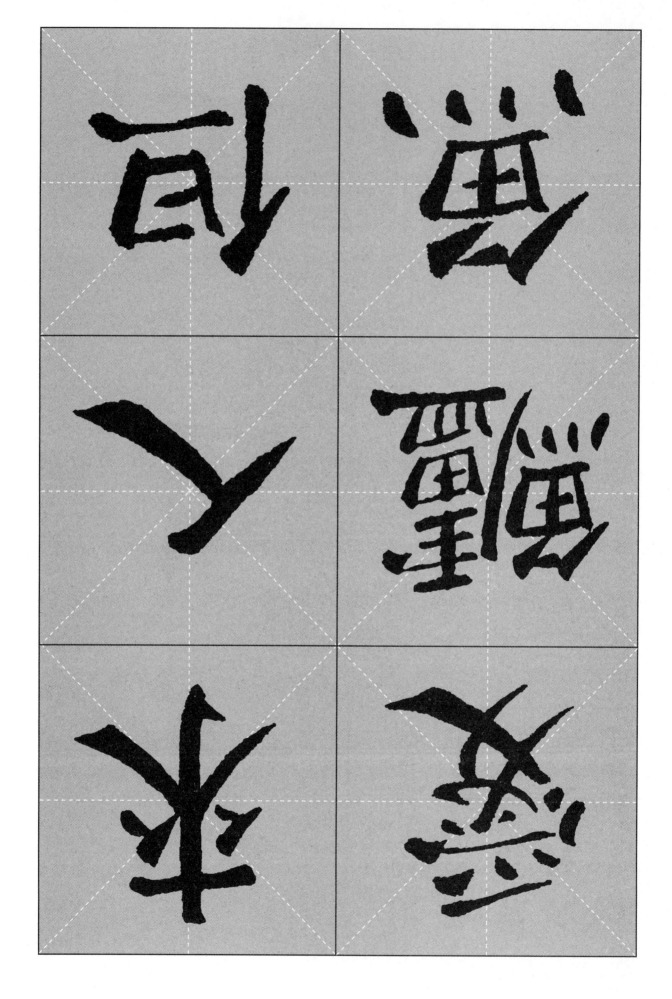

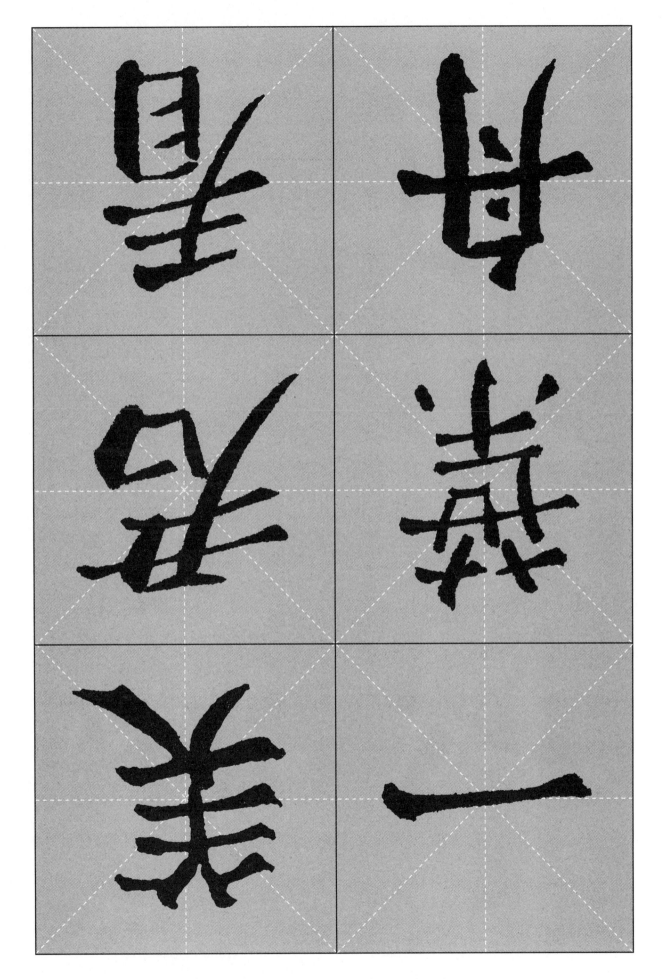

玉　洞

破　庭

鱸　帆

柑 魚

好 金

作 破

若言琴上有琴聲放在匣中何
不鳴若言聲在指頭上何不於
君指上聽

蘇軾琴詩壬寅春月學良

言

琴

上

若

鼛 西 章 秋 生 興

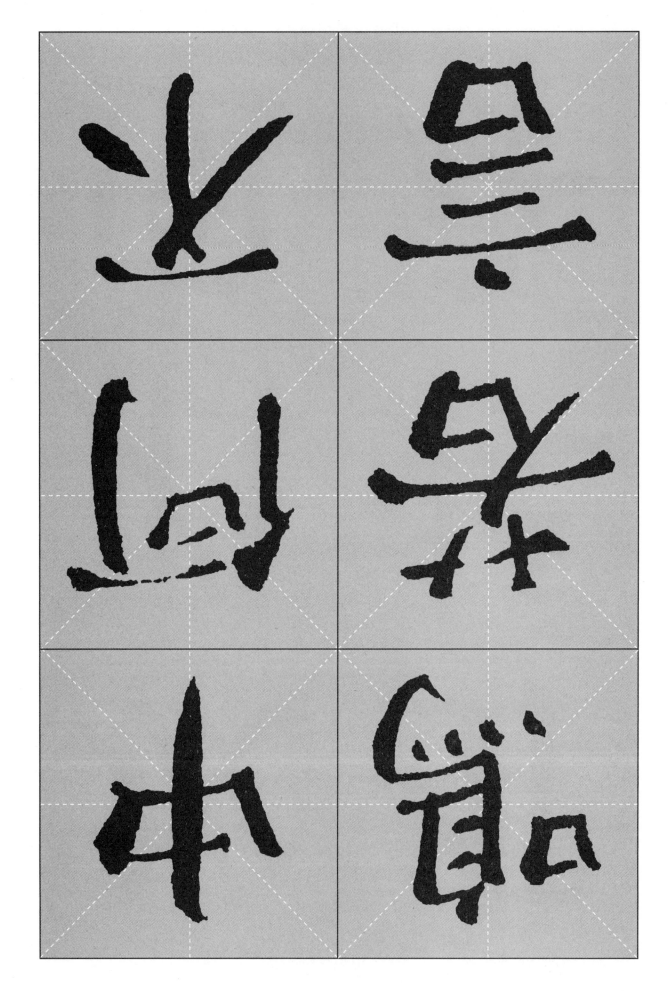

京口瓜洲一水間　鐘山只隔數重山　春風又綠江南岸　明月何時照我還

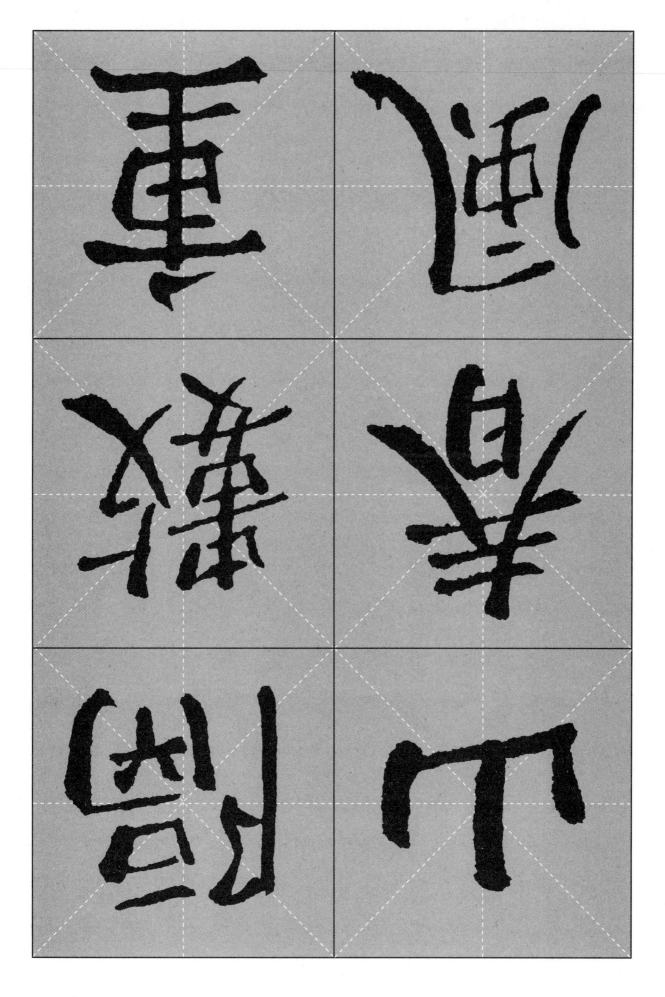

南 又

岸 綠

閒 江

一道殘陽鋪水中半江瑟瑟半
江紅可憐九月初三夜露似真
珠月似弓

白居易暮江吟 壬寅學良

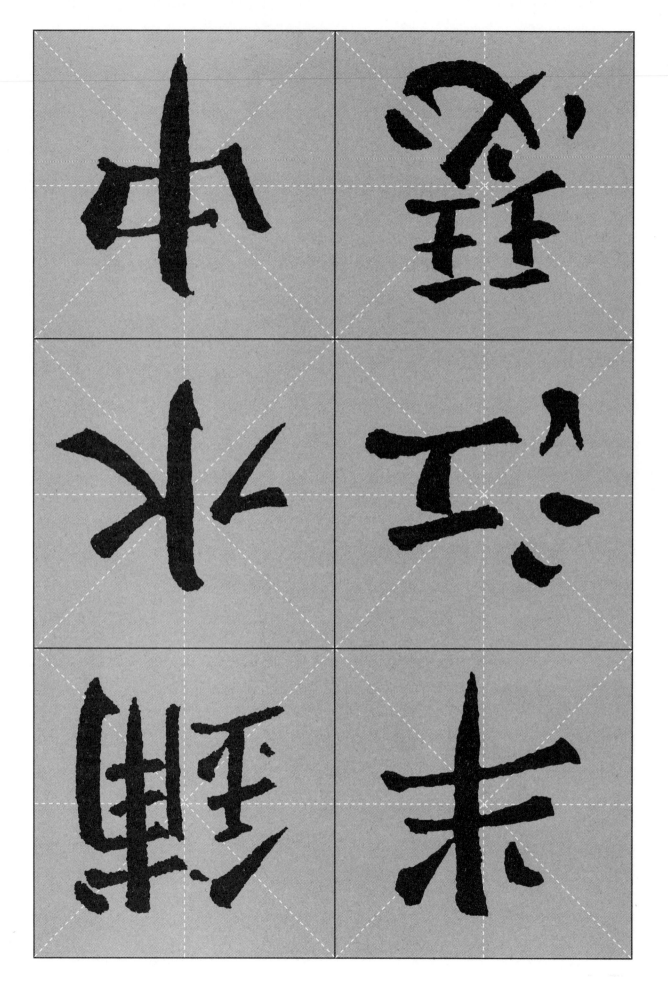

琵琶

紅半

可江

憐

三 九

夜 月

露 初

際烏雲

天際烏雲含雨
重樓前紅日照
山暝嵩陽居士
今何在青眼看
人萬里情

蔡襄夢中引詩也看
歲在壬寅初夏書應
黃海兄 學良

上

寒

山

遠

斜白　石徑　寒山　遠上

停車　人家　處有　雲生

葉紅　晚霜　楓林　坐愛

　　　　　月花　於二

白 石

雲 徑

生 斜

林 坐

晚 愛

霜 楓

葉
紅
於
二
月
花

故人西辭黄鶴樓煙
花三月下揚州孤帆
遠影碧空盡唯見長
江天際流

李白詩一首　學良

139

煙花三

黃鶴樓

九曲黄河萬里
沙浪淘風簸自
天涯如今直上
銀河去同到牽
牛織女家

劉禹錫浪淘沙　學良

涯簸
如自
今天

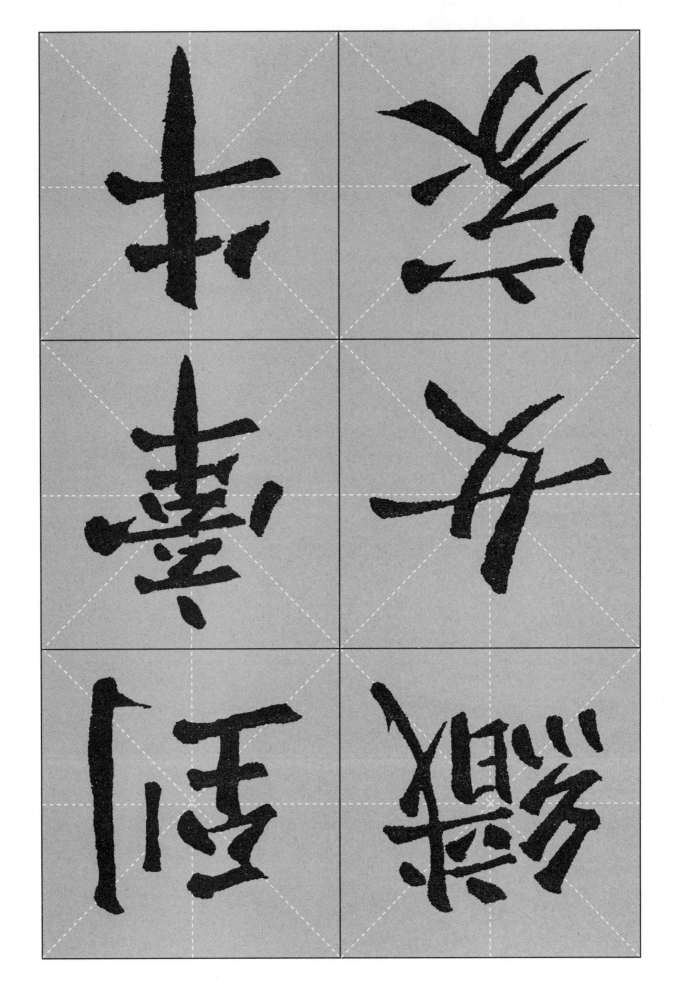

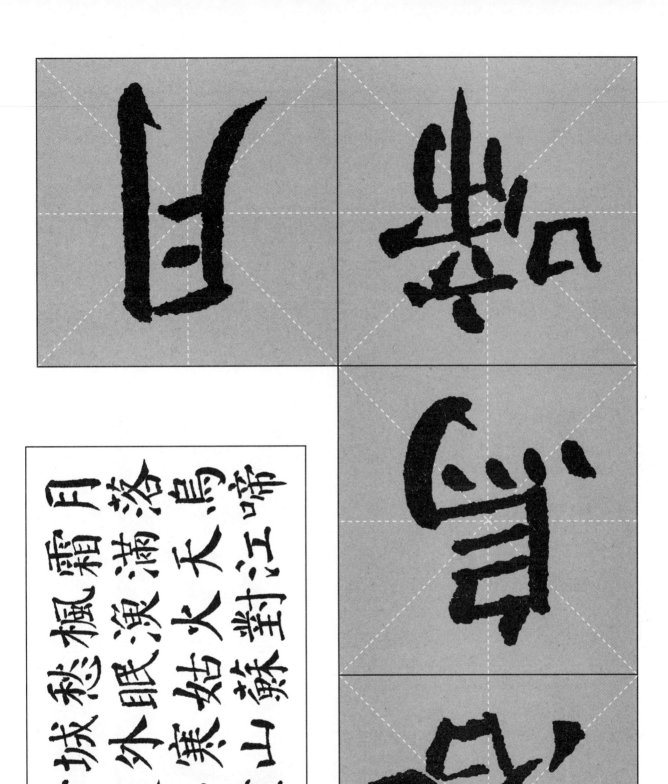

月落烏啼霜滿天
江楓漁火對愁眠
姑蘇城外寒山寺
夜半鐘聲到客船

江 霜
楓 滿
漁 天

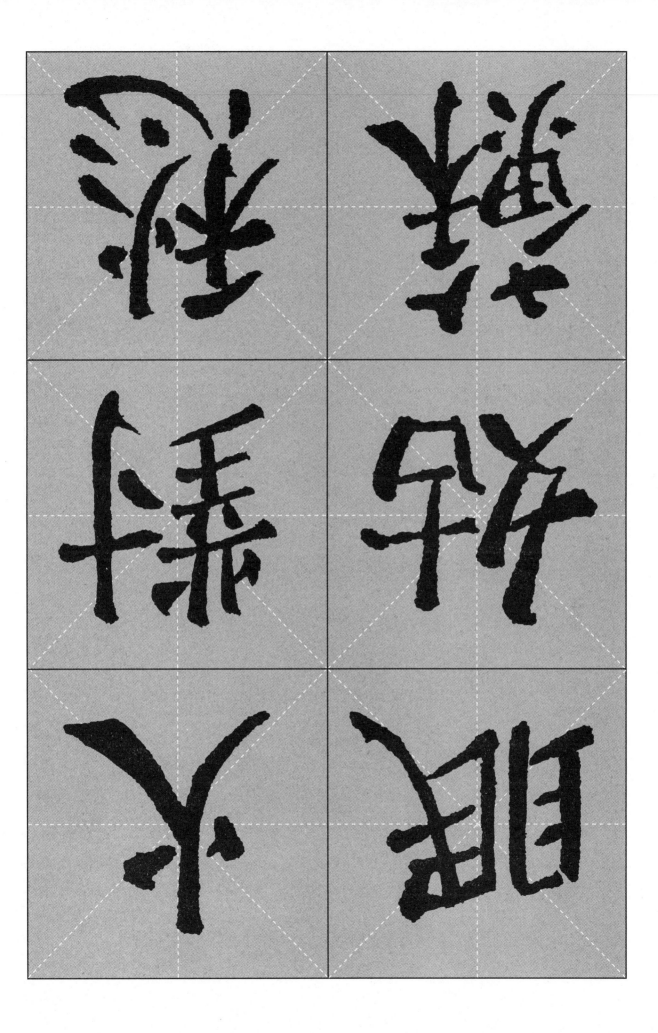

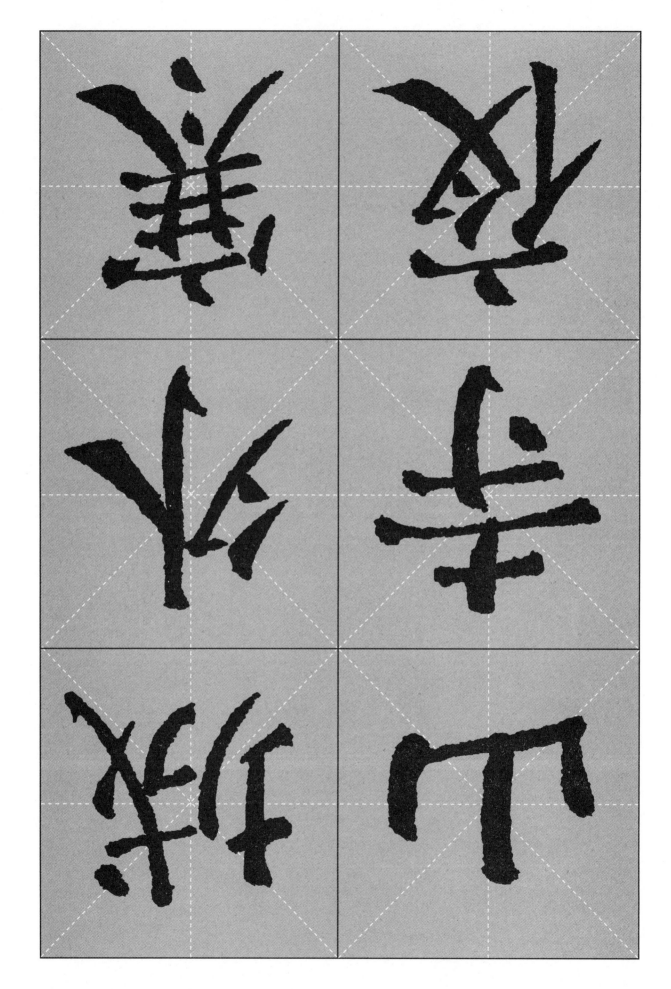

半鐘聲到客船

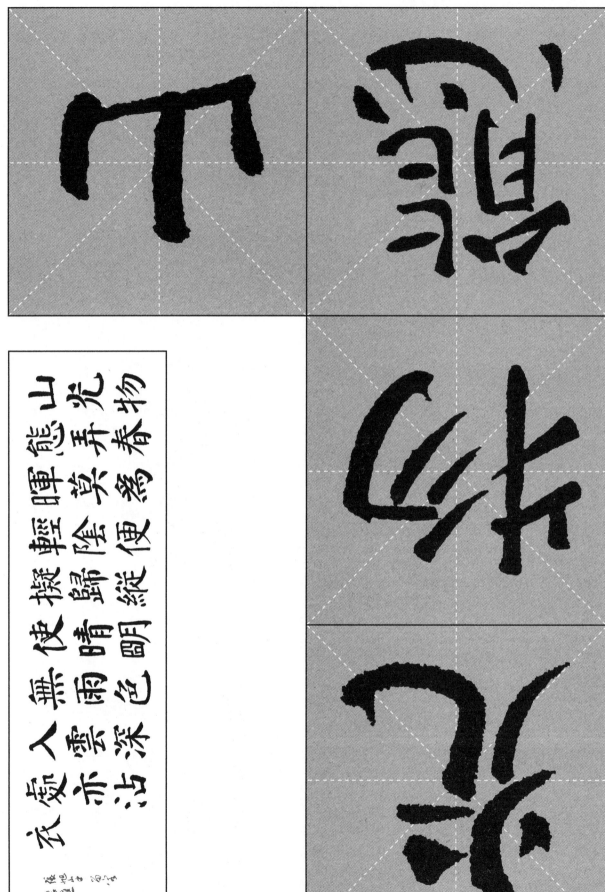

山光芽開明色
能態笑王孫孫
暉陰深晴縱使
輕歸晴使
擬雨雲深沾
人無亦沾
虛靈空
武气

張遷碑
臨寫

莫 弄

為 春

輕 暉

天街小雨潤如酥草
色遙看近卻無寂是
一季春好處絕勝煙
柳滿皇都

韓愈詩一首 學良

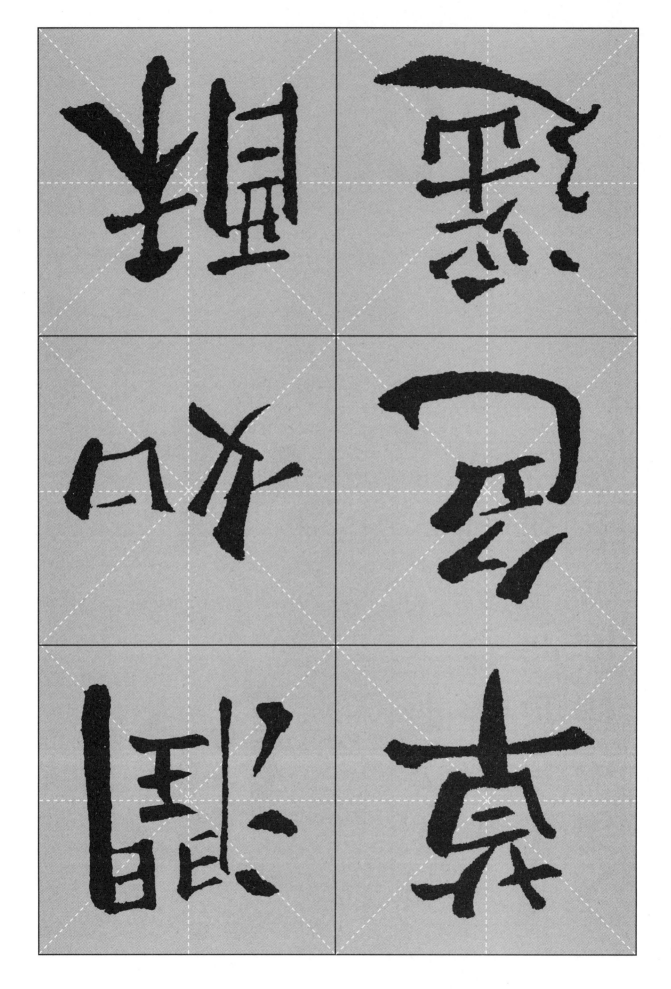

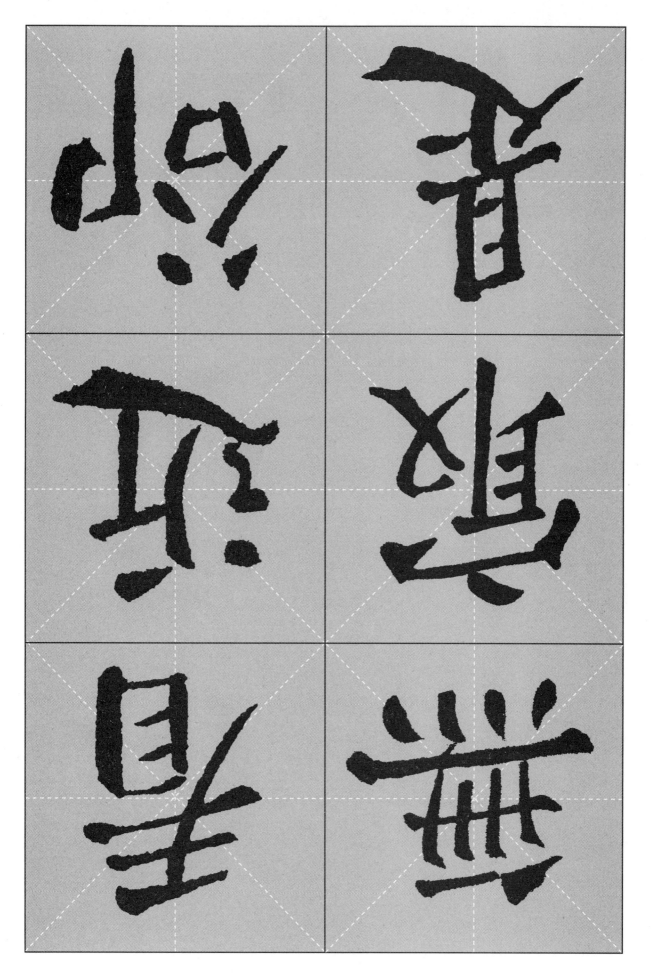

一

好

平

處

春

絶

滿 勝

皇 煙

都 柳

泉眼無聲惜細流，樹陰照水愛
晴柔。小荷才露尖尖角，早有蜻
蜓立上頭

楊萬里 小池 歲在壬寅夏月 學良

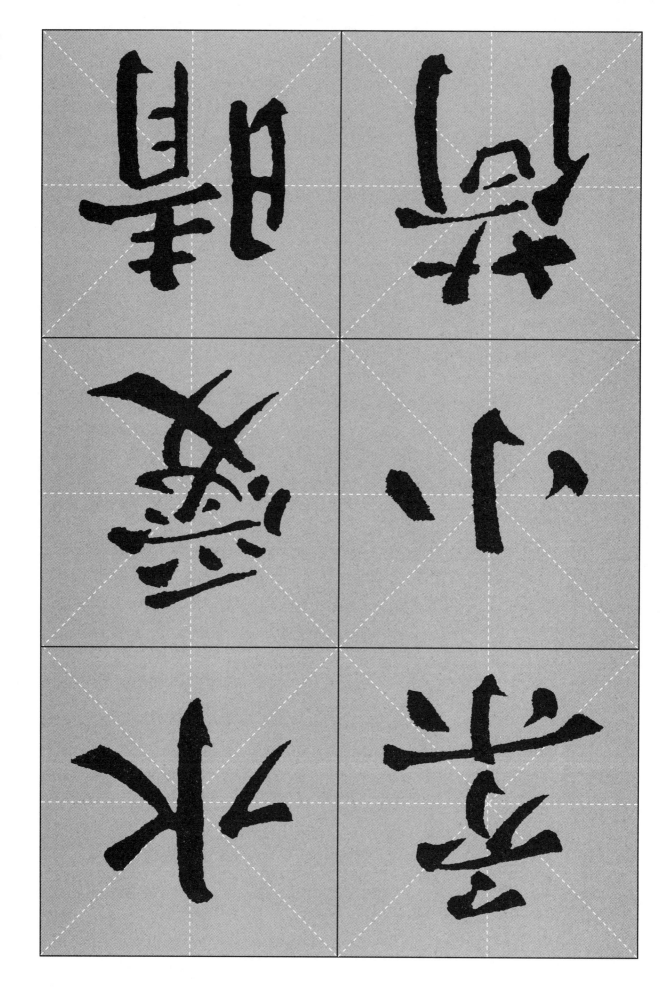

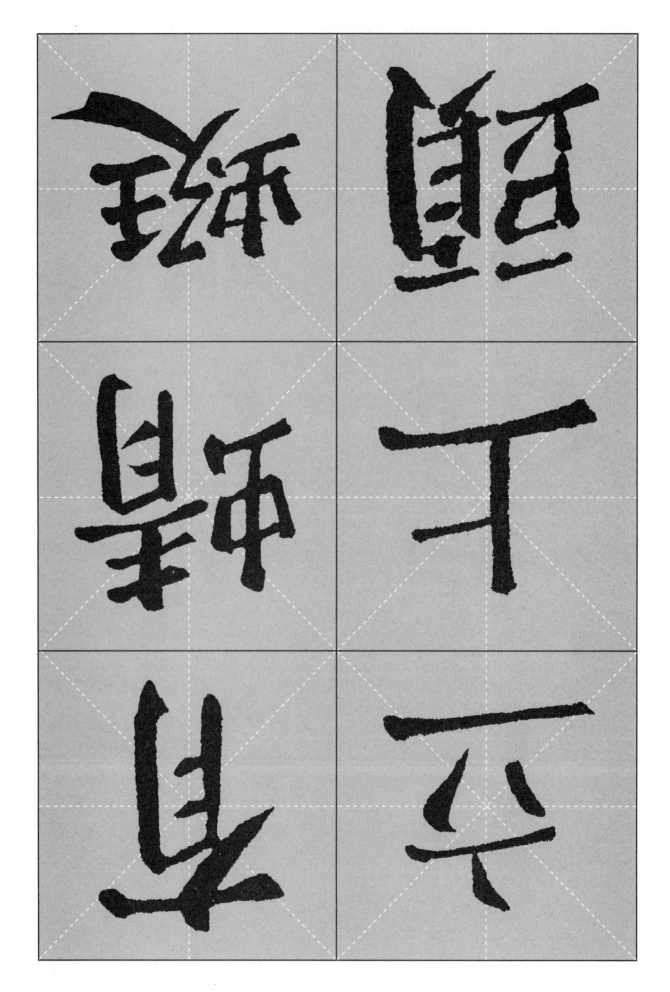

雪晴雲散 北風寒楚
水呉山道 路難今日
送君湏盡 醉明朝相
憶路漫漫

学良集字

紹 白

黑 立

門 攘

峨眉山月半輪秋影入平羌江
水流夜發清溪向三峽思君不
見下渝州

壬寅秋日 学良集字

眉

山

眉

月

峨

流 羌

夜 江

發 水

下 君

渝 不

州 見

一爲遷客 去長沙西望長
安不見家黃鶴樓中吹玉
笛江城五月落梅花

壬寅春月
學良集字

爲

遷

客

一

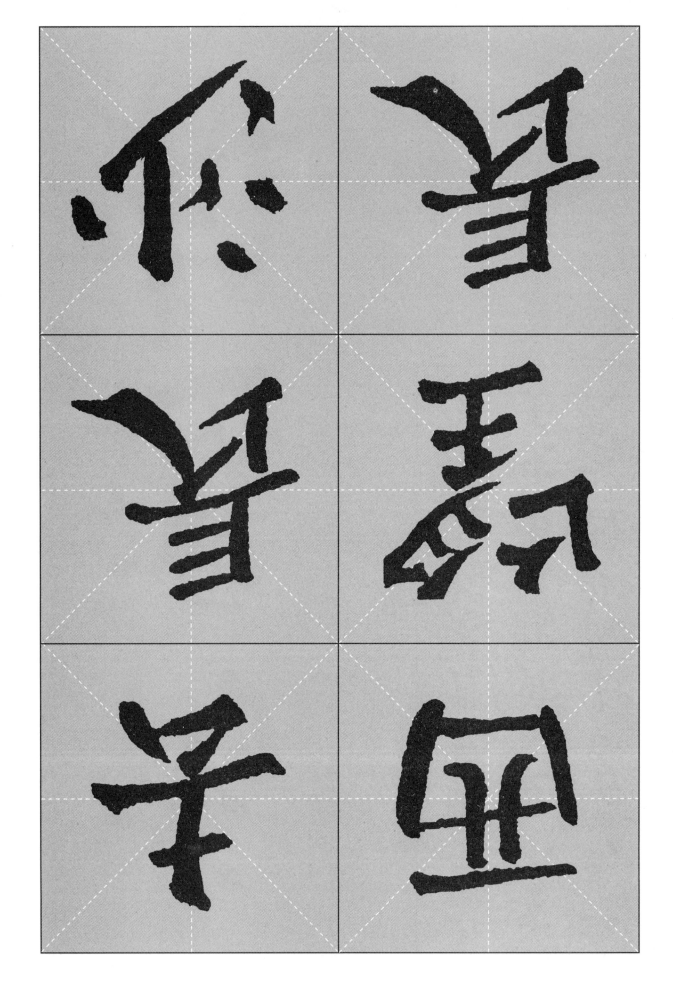

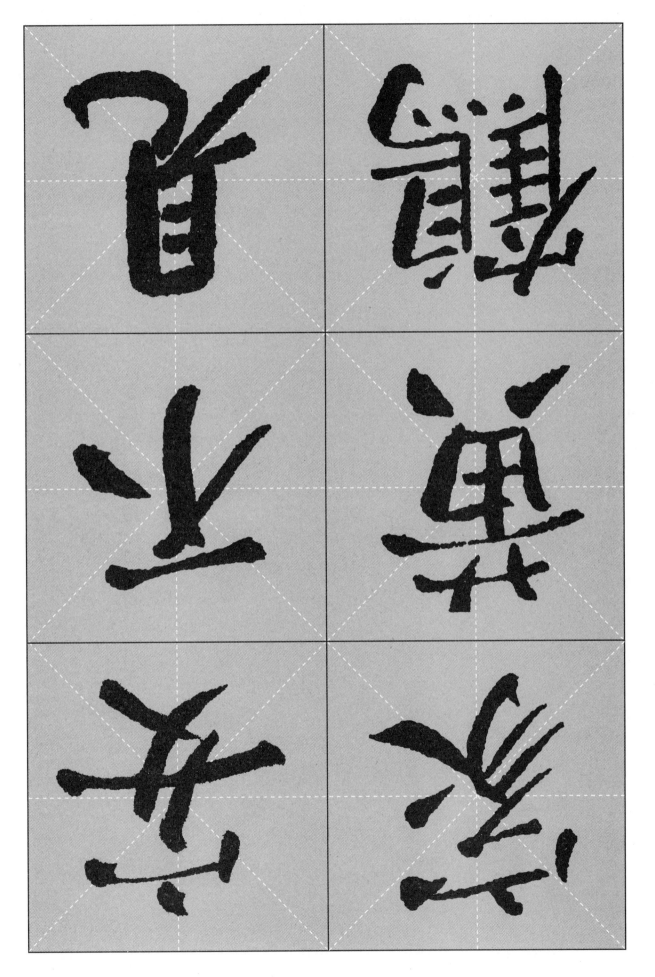

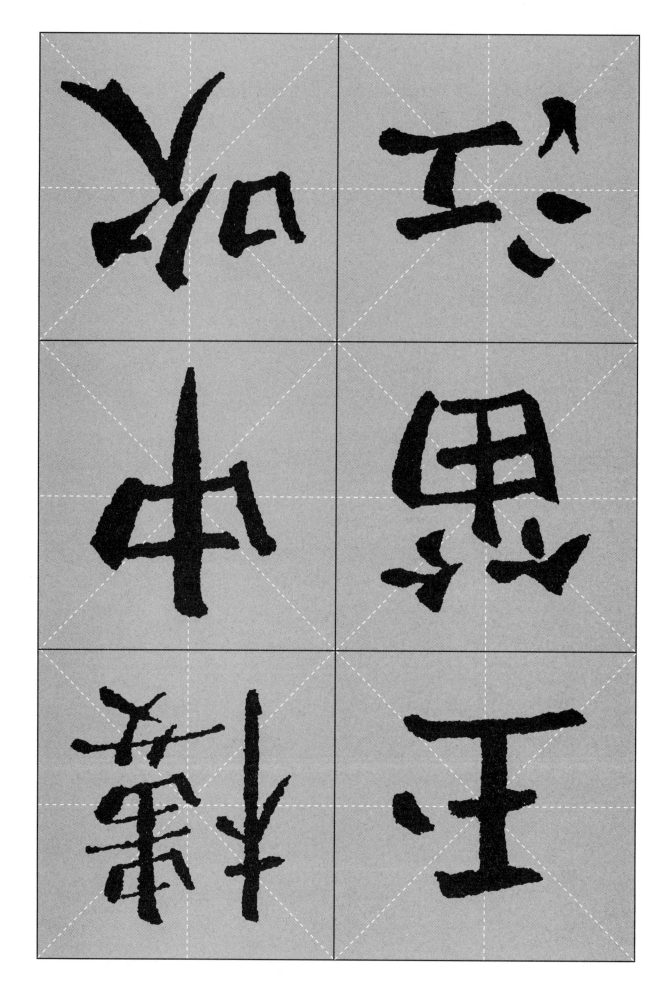

李白
李白乘舟将欲行
忽闻岸上踏歌声
桃花潭水深千尺
不及汪伦送我情

將

欲

行

忽

聞

岸

聲　上
桃　踏
花　歌

送及我汪情倫

寒山吹笛喚春歸
遷客相看淚滿衣
洞庭一夜無窮雁
不待天明盡北飛

学良集字

渡遠荊門外來從楚國遊
山隨平野盡江入大荒流
月下飛天鏡雲生結海樓
仍憐故鄉水萬里送行舟

壬寅春月 學良集字

遠

荊

門

渡

懶　海

故　樓

鄉　何

送水

行萬

舟里

空山新雨後天氣晚來秋明月
松間照清泉石上流竹喧歸浣
女蓮動下漁舟隨意春芳歇王
孫自可留

歲在壬寅桃月

學良集字

意 漁

春 舟

芳 隨

南好

南

江風

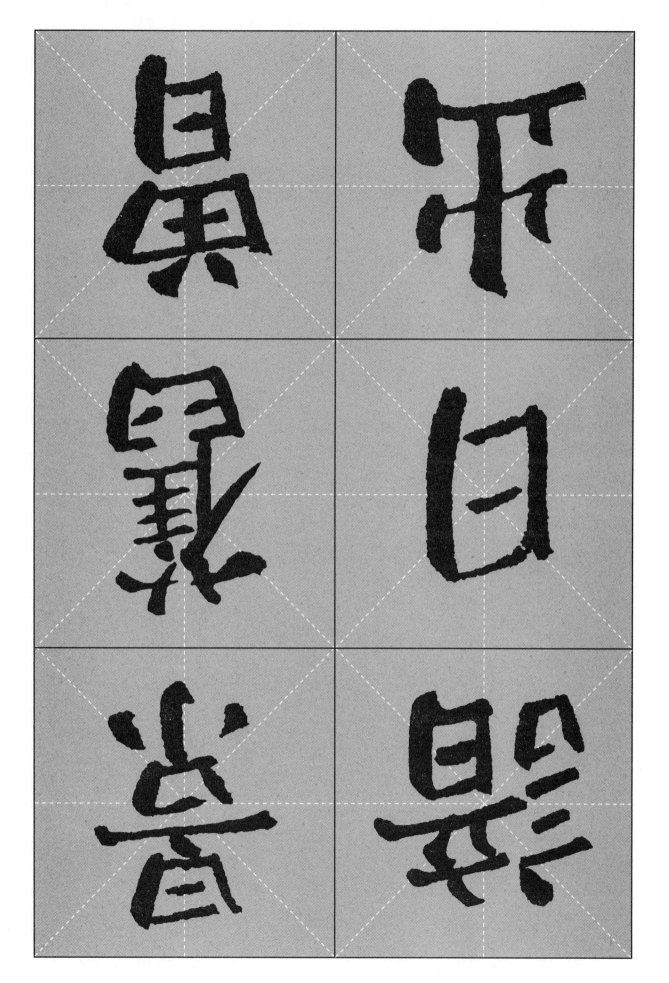

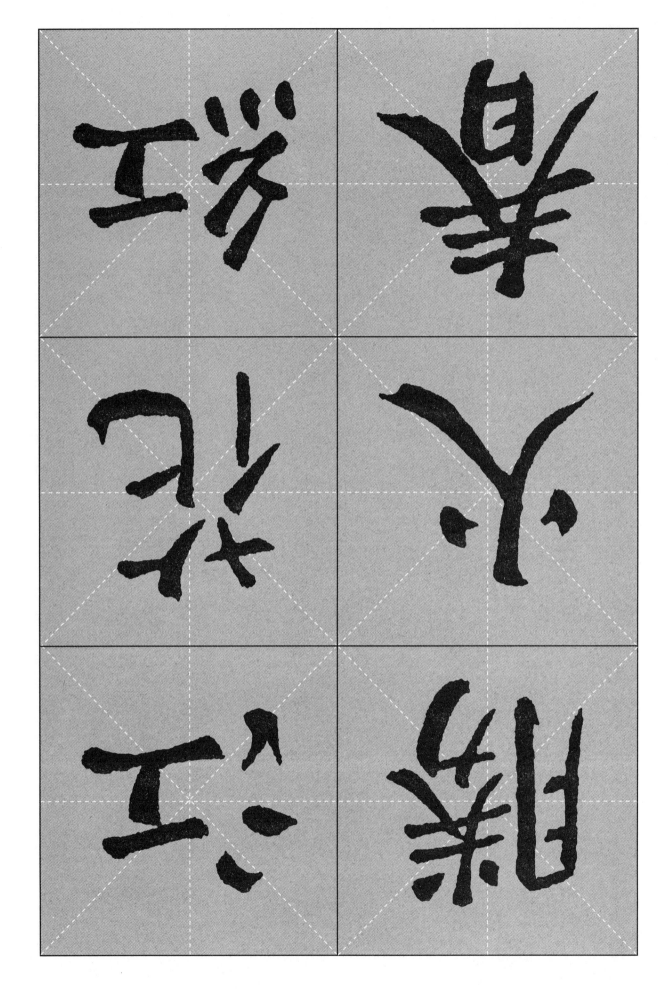

江

能

南

不

憶

無言獨上西樓月如鈎寂
寞梧桐深院鎖清秋剪不
斷理還亂是離愁別是一
般滋味在心頭

壬寅秋日
學良集字

深窅

院梧

鎖桐

清

秋

剪

不

斷

理

滋是

味一

在般

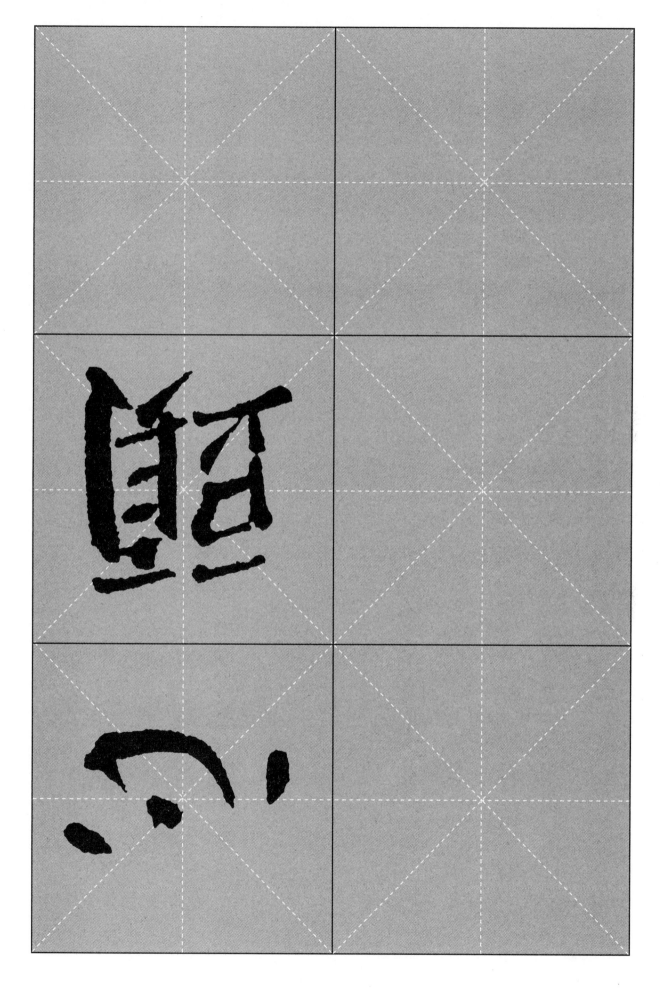

春花秋月何時了往事知多少
小樓昨夜又東風故國不堪回
首月明中雕欄玉砌應猶在只
是朱顏改問君能有幾多愁恰
似一江春水向東流

學良集字

楼　多

昨　少

夜　小

切 雕

應 闌

猶 王

一 愁
江 恰
春 似

明月幾時有把酒問青天
不知天上宮闕今夕是何
年我欲乘風歸去又恐瓊
樓玉宇高處不勝寒起舞
弄清影何似在人間轉朱
閣低綺戶照無眠不應有
恨何事長向別時圓人有
悲歡離合月有陰晴圓缺
此事古難全但願人長久
千里共嬋娟

壬寅秋日
學良集字 〔印〕

天 酒

不 問

知 青

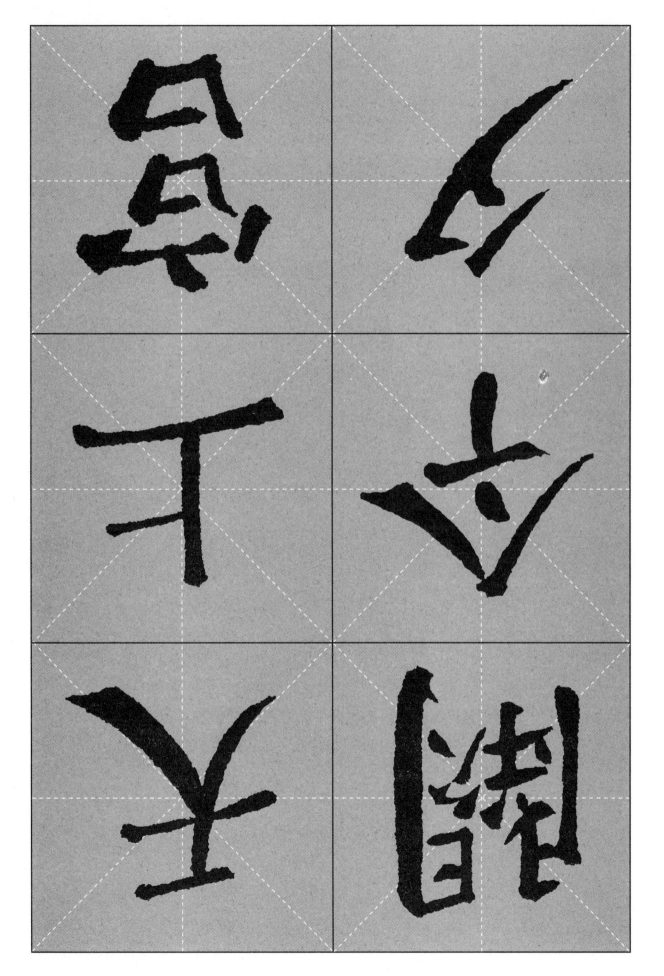

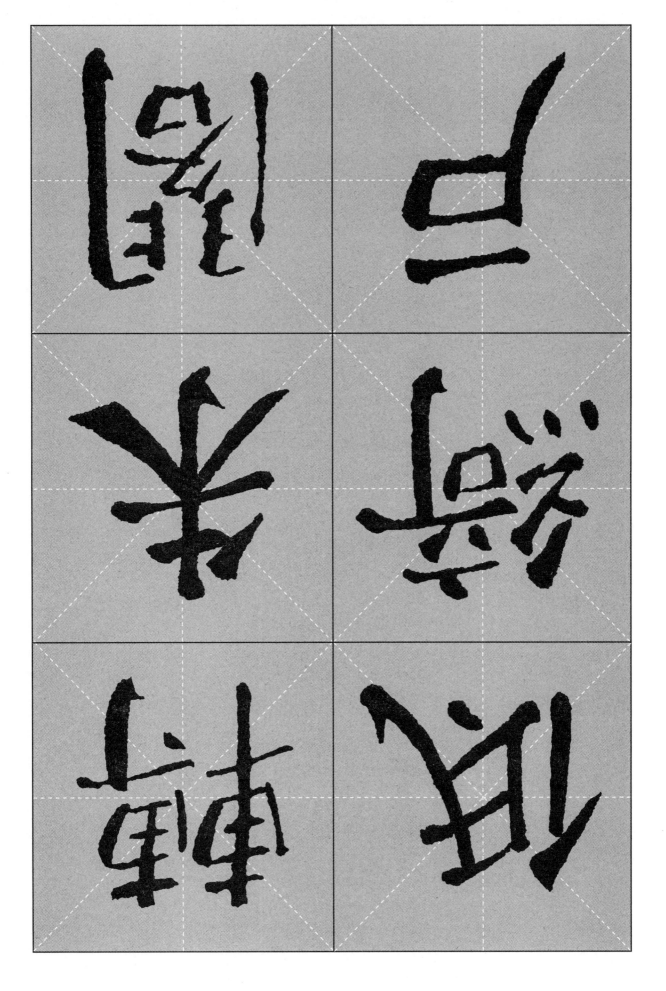

有時

悲圓

歡人

事圓

古缺

難此